從描寫開始！
**附錄32頁**
描繪練習

一枝筆搞定的

# 藝術花體字

U0072662

楓書坊

# 藝術花體字的樂趣

HAND
LETTERING
LESSON

寫圓一點、粗一點、加上影子⋯⋯
為字母加上律動感的藝術花體字。

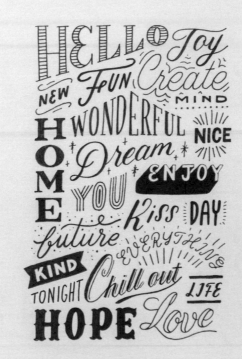

藝術花體字的方便之處就是只要
有一支筆和紙，無論身在何處都
能感受其樂趣。

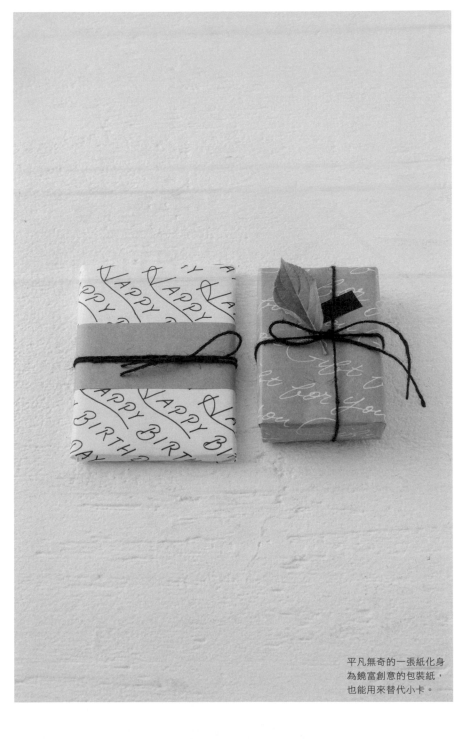

平凡無奇的一張紙化身
為饒富創意的包裝紙，
也能用來替代小卡。

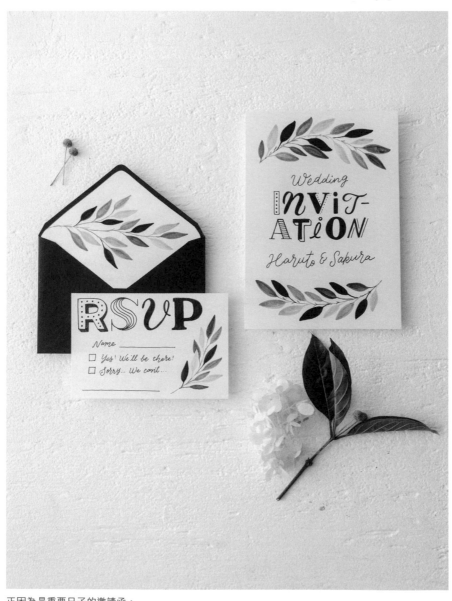

正因為是重要日子的邀請函，
所以想藉手繪卡片傳達心意。

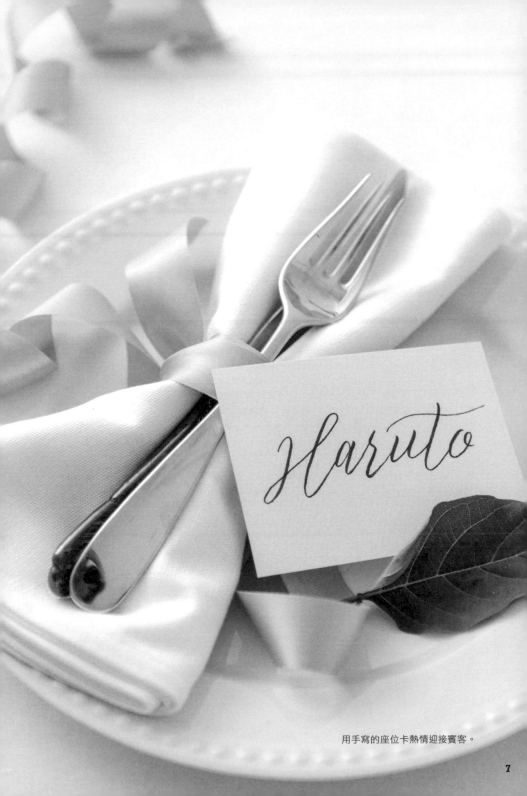

用手寫的座位卡熱情迎接賓客。

# 前言

好羨慕那些會在筆記本、記事本和卡片上、
流利寫出酷炫英文字或畫出漂亮插圖的人！
我也想畫出那樣的字！
此書是本著這樣的想法誕生的。

這本書將手繪的英文字稱作「藝術花體字」。
在筆記本上畫出各種字體、
在包裝紙上寫出祝福語句、
製作邀請卡，
日常生活中的各種不同場合都可以開心體驗藝術花體字。
字母起筆前稍微彎一下、
全部寫成斜體字、
加些裝飾線條等等……

只不過隨心所欲寫出些英文字，
心情就愉悅起來，
這正是藝術花體字的迷人之處。
將自己的風格加入手繪字裡，
也會對這些字產生感情。
親手寫的內容，
不僅能傳遞訊息本身，
心意也會確實傳達到對方心坎裡。

如此一想，手繪的樂趣真是無限大呀。

這本書介紹很多藝術花體字的範例。

藝術花體字的特色就是自己的書寫習慣會形成一種味道，

因此不需要完全照著範例寫。

不過，剛開始從模仿入門是精進技巧的捷徑。

可以拿描圖紙放在字上面描著寫，

也可以仔細看著範例一筆一畫模仿著寫，

另外也務必活用附錄的描繪練習。

不需要執著於寫得好看，愉快地寫就好！

希望這本書能讓各位實際感受到藝術花體字的樂趣。

# contents

藝術花體字的樂趣      2

前言      8

筆的種類      12

建議準備的文具      13

畫法要領      14

## CHAPTER1　　藝術花體字的基本

基本字型      18

  變化版1      19

  變化版2      20

  變化版3      21

經典字型      22

  變化版1      23

  變化版2      24

  變化版3      25

優雅字型      26

  變化版1      28

  變化版2      29

配置技巧1　鏤空字型      30

  鏤空字型變化版      31

配置技巧2　影子      32

  加上影子的基本字型      33

  加上影子的經典字型      34

  加上影子的優雅字型      35

配置技巧3　立體感      36

  凸顯立體感的文字      37

    變化版1      38

    變化版2      39

配置技巧4　漸層      40

  加上漸層的英文字母      41

Column　能夠輕易完成的剪影插圖      42

## CHAPTER2　藝術花體字的裝飾

花草線條　　　　　　　　　　　　　　44
　加入花草線條的寫法　　　　　　　　45
裝飾線　　　　　　　　　　　　　　　46
帶狀裝飾　　　　　　　　　　　　　　48
角落與外框　　　　　　　　　　　　　50
植物　　　　　　　　　　　　　　　　52
常用的詞語　　　　　　　　　　　　　54

## CHAPTER3　藝術花體字的版面設計

字體的使用方式　　　　　　　　　　　58
文字編排　　　　　　　　　　　　　　60
設計的結構　　　　　　　　　　　　　62

Column　從「y」開始畫就能完成玫瑰　　64

## CHAPTER4　四位設計師的創意筆記本

ecribre／Ichika　　　　　　　　　　　66
Mayumi Kawano　　　　　　　　　　72
Masashi Takeda　　　　　　　　　　78
Misuzu Wakai　　　　　　　　　　　84

Column　可寫在記事本上的詞組　　　　90

## CHAPTER5　季節活動專欄

New Year 新年祝賀語　　　　　　　　　92
Valentine's Day 情人節　　　　　　　　96
Mother's Day, Father's Day 母親節、父親節　98
Halloween 萬聖節　　　　　　　　　　100
Christmas 耶誕節　　　　　　　　　　104

## CHAPTER6　生活大事

Birthday 生日　　　　　　　　　　　112
Wedding 結婚　　　　　　　　　　　118
Birth 嬰兒誕生　　　　　　　　　　　124

※書中出現的英文詞語是以文字編排優美為優先考量，並使用日本人熟悉的詞彙。

## 筆的種類

畫藝術花體字時，使用的筆不同，呈現出來的感覺也不同，多試試幾種吧。

THANK YOU
preppy鋼筆0.3／白金鋼筆

THANK · YOU
HI-TEC-C 0.3／百樂

THANK YOU
point 88／STABILO

THANK YOU
按鍵式摩擦筆0.7／百樂

THANK YOU
Uni-ball Signo／粗體／三菱鉛筆

THANK YOU
PENTEL簽字筆／Pentel飛龍

THANK YOU
柔繪筆　灰／Pentel飛龍

THANK YOU
柔繪筆　黑／Pentel飛龍

**THANK YOU**
ZIG雙頭平頭麥克筆／吳竹

## 選筆方式

選擇自己寫起來順手的筆是最重要的。對初學者而言，和筆頭有角度的扁平筆比起來，筆頭呈圓形的筆會比較好寫，等習慣後，再根據字體、線條粗細、自己的書寫習慣等選擇適合的筆。

## 建議準備的文具

只要有一支筆和紙，就能體驗藝術花體字的樂趣，
不過在此要介紹一些能讓書寫過程更順手或寫得更漂亮的方便文具。

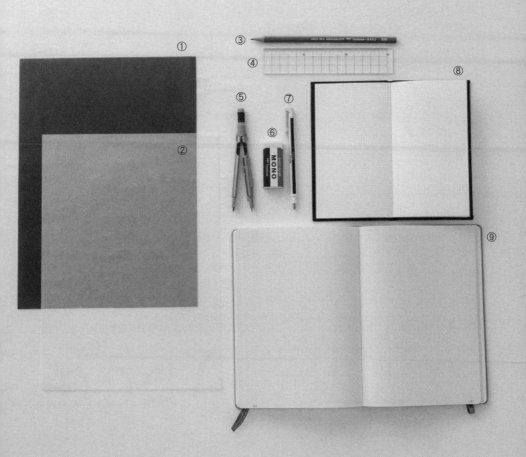

①複寫紙：用來描繪想寫的字，可以複寫得很漂亮。②描圖紙：和複寫紙一樣，用於描繪範本。③鉛筆：
寫草稿時可用。④尺：用來畫控制文字大小的指標線（基準線）。⑤圓規：要把字排列成彎曲狀時，可用
它畫出基準線。⑥橡皮擦：用來將草稿的鉛筆字跡擦掉。⑦筆型橡皮擦：這種橡皮擦頭比較細，可以擦掉
細微處。⑧方格筆記本：有線可當指標，更容易抓到文字的平衡感，很方便。⑨點線筆記本：和方格筆記
本一樣，用來抓文字的平衡感很方便。

※使用⑧和⑨的筆記本的話，不需要自己畫線也能寫出漂亮的字。比起在沒有任何線可當指標的白紙上寫，在這種筆
記本上可以寫出大小均一的文字，特別推薦第一次接觸藝術花體字的人使用。

**13**

# 畫法要領

雖說藝術花體字可依照自己喜好隨意畫，
不過只要知道一些要領，成果會漂亮好幾倍。

## 筆的使用方式

有些筆在落筆或起筆時，筆水比較出不來（筆水無法順利沾在紙上，線看起來斷斷續續，或是線的兩端分叉），因此落筆和起筆時，要稍微寫慢一點。

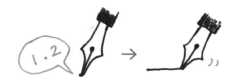

筆尖接觸到紙，數1、2後再開始動筆，就可寫出沒有分叉的線。最後也是一樣，數1、2後再讓筆離開紙。

## 字母的寫法

### 關於基準線

雖然沒有基準線也可以寫得很開心，不過有線的話，能寫得更漂亮。使用p13介紹的方格筆記本或點線筆記本，或是先用鉛筆畫出基準線，寫完字後再擦掉也可以。即使不畫基準線，腦中想像三條線或五條線再寫字，應該也可寫出比例均衡的字。

◎寫英文大寫字母時，畫三條線

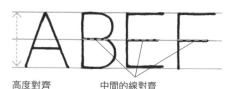

高度對齊　　　　中間的線對齊

◎同時寫英文大寫字母和小寫字母時，畫五條線

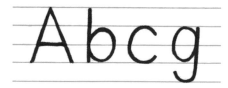

◎寫斜體字時的基準線

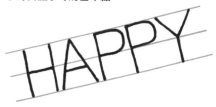

◎字母排列成彎曲狀時的基準線

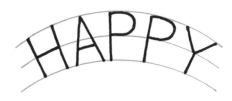

**關於字母的寬度**

英文字母裡有些寬度比較窄，有些比較寬，如果全部都用均等的空間去寫，字母間的間距會變得有大有小，看起來反而不均衡，因此心裡對於每個字母的寬度要先有個底，隨時調整字和字之間的平衡。此外，決定想寫的單字和詞語後，先決定整個詞要寫多長，再依照各個字母的寬度分配空間，就能寫得很漂亮。

◎**基本的字母寬度**（除了以下列出的「寬度窄的字母」、「寬度寬的字母」之外，其他所有字母寬度幾乎都一樣）

◎**寬度窄的字母**

◎**寬度寬的字母**

不考慮字母寬度，每個字都配置同樣空間

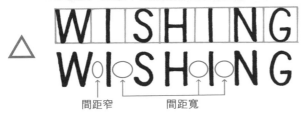

間距窄　　　　間距寬

依照字母寬度配置空間

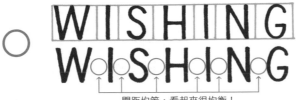

間距均等，看起來很均衡！

**字母上有粗線條的畫法**

◎**字母之間沒有連起來**

1　　　　　2　　　　　3

Hel　Hell　Hello

寫好一個字後，就把想畫成粗線的地方畫成鏤空狀，全部都寫完後，再將鏤空部分塗滿。也可以寫一個字就塗一個字。

◎**字母連起來**

1　　　　　2　　　　　3

Hello Hello Hello

將整個詞語寫出來後，按順序將一些想畫成粗線的地方畫成鏤空狀，塗滿。

# CHAPTER 1

## 藝術花體字的基本

這章將介紹常用的字體與其配置技巧。
學會這些，你的藝術花體字世界就會
變得更加寬廣。

## 基本字型

毫無任何裝飾的簡單字體。
是種很好辨識的字型，可用於想確實傳達內容時。

**Point** ────────────────

筆順範例

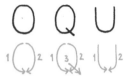

O Q U 　　 E H M N V

寫圓圓的字時，按照上述的筆順寫，　　也有些字要先確定整個字的寬度再寫，會寫得比較
可寫得很均勻。　　　　　　　　　　　　漂亮，V要分兩劃寫。

────────────────────────

A B C D E F G
H I J K L M N
O P Q R S T U
V W X Y Z

a b c d e f g h i j
k l m n o p q r s t
u v w x y z

0 1 2 3 4 5 6 7 8 9

THANK YOU　Hello

基本字型
## 變化版 1

**Point**

特徵

呈上下拉直的狹長設計

祕訣

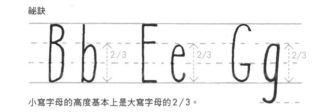

小寫字母的高度基本上是大寫字母的 2／3。

A B C D E F G

H I J K L M N

O P Q R S T U

V W X Y Z

a b c d e f g h i j

k l m n o p q r s t

u v w x y z

0 1 2 3 4 5 6 7 8 9

THANK YOU  Hello

**Point**

特徵

*A*

把直立的設計改成傾斜的。

祕訣

*AEFGHLTZ*

畫出三條基準線，會比較好寫。英文字母的橫線要和基準線平行。

*A B C D E F G*
*H I J K L M N*
*O P Q R S T U*
*V W X Y Z*

*a b c d e f g h i j*
*k l m n o p q r s t*
*u v w x y z*

*0 1 2 3 4 5 6 7 8 9*

*THANK YOU Hello*

基本字型
## 變化版3

**Point**

特徵

想像字母收在一個正方形裡，這是個某部分特別粗的設計。

祕訣

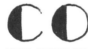

寫彎曲處時想像成是畫圓。

筆順範例

從兩邊的線開始畫，先在交叉處做個記號，之後在想畫粗一點的筆畫旁補條線，然後塗滿。

A B C D E F G
H I J K L M N
O P Q R S T U
V W X Y Z

a b c d e f g h i j
k l m n o p q r s t
u v w x y z

0 1 2 3 4 5 6 7 8 9

THANK YOU Hello

## 經典字型

基本上是在基本字型（p18）的字母邊緣畫些短線當作裝飾，
可呈現出經典的氛圍。

筆順範例　　　　　　　祕訣

寫好字母後，加上短線。　有些字母故意不加上裝飾　也有些字母和數字會先故意改一
　　　　　　　　　　　　　　　　　　　　　　　　下基本字型的設計後再加工。

A B C D E F G
H I J K L M N
O P Q R S T U
V W X Y Z

a b c d e f g h i j
k l m n o p q r s t
u v w x y z

0 1 2 3 4 5 6 7 8 9

THANK YOU Hello

經典字型
## 變化版 1

**Point**

| 特徵 | 筆順範例 | 祕訣 |
|---|---|---|

A

這是將一部分畫粗再加上裝飾的設計。

1 2 3

A A A

寫出文字，把縱向的線畫粗後加上短線。

C B O

彎曲處要平滑地連接起來。

ABCDEFG
HIJKLMN
OPQRSTU
VWXYZ

abcdefghij
klmnopqrst
uvwxyz

0123456789

THANK YOU Hello

# 變化版 2

**Point**

| 特徵 | 筆順範例 | 祕訣 |
|---|---|---|

這是在文字邊緣加上曲線裝飾的設計。

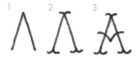

並不是整個字母都寫完才畫裝飾線，而是每筆結束就畫。

橫線也配合裝飾寫成曲線，整體更統一。

M和W的折返處畫成有曲度的橢圓形。

A B C D E F G
H I J K L M N
O P Q R S T U
V W X Y Z

a b c d e f g h i j
k l m n o p q r s t
u v w x y z

0 1 2 3 4 5 6 7 8 9

THANK YOU  Hello

經典字型
## 變化版 3

**Point**

特徵

想像字母收在一個正方形裡，設計重點是線的粗細一致，再加上裝飾。

筆順範例

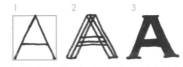

把字母寫在一個正方形裡後，每一畫加上擴充寬度的線，塗黑使之變粗後，加上裝飾。

祕訣

C O

寫有彎度的文字時，要想像畫圓的感覺。

A B C D E F G
H I J K L M N
O P Q R S T U
V W X Y Z

a b c d e f g h i j
k l m n o p q r s t
u v w x y z

0 1 2 3 4 5 6 7 8 9

THANK YOU  Hello

## 優雅字型

這是如行雲流水般的美麗草寫字型,正式文件或隨意書寫都適用。
這裡也會教大家用怎麼樣的筆順才能寫出勻稱的字。

Point
祕訣

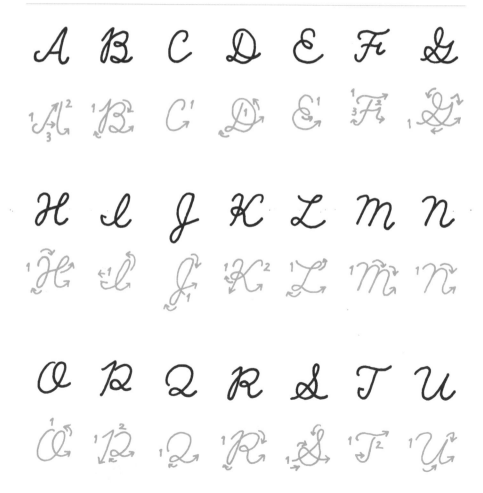

大寫字母的最後一筆和下一個小寫字母的第一筆位置
不同,或是大寫字母接著寫的話,不用刻意連接。

字母的寬度和傾斜度要統一。

26

v w x y z

a b c d e f g h i

j k l m n o p q r

s t u v w x y z

0 1 2 3 4 5 6 7 8 9

THANK YOU Hello

**Point**

特徵　　　　　　　　筆順範例

這個設計是將朝下方畫
的那些線畫成粗線，落
筆時或起筆前畫個彎，
做出變化。

*A G H I M N S Z h*

A B C D E F G

H I J K L M N

O P Q R S T U

V W X Y Z

a b c d e f g h i j

k l m n o p q r s t

u v w x y z

0 1 2 3 4 5 6 7 8 9

THANK YOU Hello

優雅字型
# 變化版 2

**Point**

| 特徵 | 筆順範例 | 祕訣 |
|---|---|---|

這個設計是增加縱向直線的寬度，把右半部塗黑。

在步驟 2 把線畫成鏤空狀，將右側塗黑，最後畫上曲線。

有時把平常一筆寫完的字母分成兩筆寫會更漂亮。

A B C D E F G

H I J K L M N

O P Q R S T U

V W X Y Z

a b c d e f g h i j

k l m n o p q r s t

u v w x y z

0 1 2 3 4 5 6 7 8 9

THANK YOU   Hello

有鑲邊的鏤空字型呈現休閒風且很有存在感，
可在想寫讓人留下印象的字時使用。

**Point**

筆順範例

祕訣

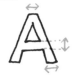

想像著要寫的字，在這個字周圍描出字形，從輪廓外側
開始寫會更容易掌握到形狀。

字母寬度要一致。

A B C D E F G
H I J K L M N
O P Q R S T U
V W X Y Z

a b c d e f g h i j
k l m n o p q r s t
u v w x y z

0 1 2 3 4 5 6 7 8 9

THANK YOU  Hello

鏤空字型
## 變化版

**Point**

特徵

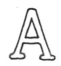

這個設計是在鏤空字型的尾端加上帶點圓感的裝飾。

筆順範例

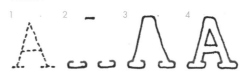

想像要寫的字，在這個字周圍描出字形，從圓形裝飾處開始畫，再把線連起來就完成了。

A B C D E F G
H I J K L M N
O P Q R S T U
V W X Y Z

a b c d e f g h i j
k l m n o p q r s t
u v w x y z

0 1 2 3 4 5 6 7 8 9

THANK YOU　Hello

## 配置技巧2　影子

字母加上影子，看起來比較立體，更能強調出字母。
基本上無論什麼字體都可加上影子，一起挑戰看看吧。

### 影子畫法

假設有光源照射，在其相反側加上影子。

ABC

畫有影子的字時，每個字母間留出一點空間，成品會更漂亮。

在圓圈的一半處把影子的位置換到另一側，會比較好辨識。

不畫影子

ABC

想在幾個連起來的字上畫影子時，字母和字母連接處不要畫，整體會比較漂亮。

### 影子的變化版

FONT

這個設計是用斜線表現出影子。

假設光源從右側照過來的設計。

在鏤空字型上加上整片黑影子。

在鏤空字型上用點點表現出影子的設計。

## 加上影子的基本字型

這是基本字型（p18）加上影子的設計。
為了容易看到影子，基本字型要畫粗一點。

A B C D E F G
H I J K L M N
O P Q R S T U
V W X Y Z

a b c d e f g h i j
k l m n o p q r s t
u v w x y z

0 1 2 3 4 5 6 7 8 9

THANK YOU　Hello

## 加上影子的經典字型

這是經典字型變化版1（p23）加上影子的設計。

A B C D E F G
H I J K L M N
O P Q R S T U
V W X Y Z

a b c d e f g h i j
k l m n o p q r s t
u v w x y z

0 1 2 3 4 5 6 7 8 9

THANK YOU Hello

## 加上影子的優雅字型

這是優雅字型（p26）加上影子的設計。
為了容易看到影子，優雅字型要畫粗一點。

*A B C D E F G*
*H I J K L M N*
*O P Q R S T U*
*V W X Y Z*

*a b c d e f g h i j*
*k l m n o p q r s t*
*u v w x y z*

*0 1 2 3 4 5 6 7 8 9*

*THANK YOU  Hello*

## 配置技巧3　立體感

這也可說是前述那個加上影子的基本字型（p33）的進化版，這個技巧可凸顯立體感。手繪的3D非常吸睛。

### 呈現立體感的方式

1

因為想呈現出字的厚度，使用粗的字體。

2

配合文字寬度，斜斜畫出平行線。

3

找到能畫出和步驟2同樣角度的地方，畫上平行線。

4

把2和3畫出來的線連接起來，連接線要和文字平行。

5

想像影子線（綠色部分），配合字的形狀把線補齊。

### 呈現立體感方式的變化版

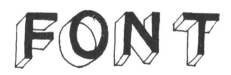
在字左側呈現立體感的設計。

讓立體感更厚實的設計。立體部分用細線畫出來還是整個塗黑，成果給人的印象完全不同。

## 凸顯立體感的文字

這是基本字型（p18）加上立體感的設計。
基本字型要畫粗一點，才能呈現出立體感。

A B C D E F G
H I J K L M N
O P Q R S T U
V W X Y Z

a b c d e f g h i j
k l m n o p q r s t
u v w x y z

0 1 2 3 4 5 6 7 8 9

THNAK YOU　Hello

**Point**

特徵

筆順範例

把角連接起來

在基本字型（p18）外圍畫上邊框，然後邊角處畫成三角形。

寫出基本字型，畫邊框。邊角畫出三角形，步驟4是若看到還有其他邊角空著，就連接起來。

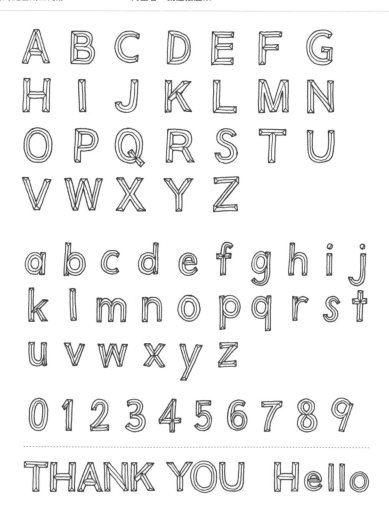

凸顯立體感的文字

## 變化版 2

**Point**

特徴

只靠影子襯映出文字的設計。

筆順範例

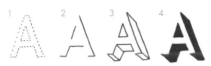

想像鏤空字型，畫上細的影子，之後畫出厚度，把這個部分塗黑。

厚度愈厚，字就看得愈清楚。

ABCDEFG
HIJKLMN
OPQRSTU
VWXYZ

abcdefghij
klmnopqrst
uvwxyz

0123456789

THANK YOU Hello

## 配置技巧4　**漸層**

鏤空字型（p30）加上漸層，就變成個性鮮明的字體了。
可用線或點等非常多種方式畫出漸層。

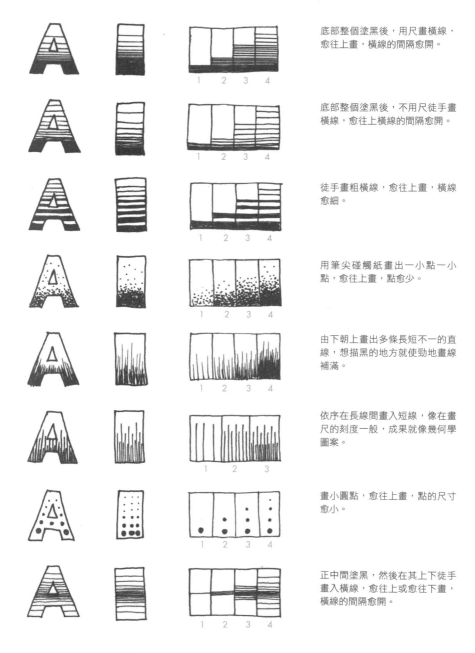

底部整個塗黑後，用尺畫橫線，愈往上畫，橫線的間隔愈開。

底部整個塗黑後，不用尺徒手畫橫線，愈往上橫線的間隔愈開。

徒手畫粗橫線，愈往上畫，橫線愈細。

用筆尖碰觸紙畫出一小點一小點，愈往上畫，點愈少。

由下朝上畫出多條長短不一的直線，想描黑的地方就使勁地畫線補滿。

依序在長線間畫入短線，像在畫尺的刻度一般，成果就像幾何學圖案。

畫小圓點，愈往上畫，點的尺寸愈小。

正中間塗黑，然後在其上下徒手畫入橫線，愈往上或愈往下畫，橫線的間隔愈開。

## 加上漸層的英文字母

這些是加上p40介紹的八種漸層畫法的英文字母。

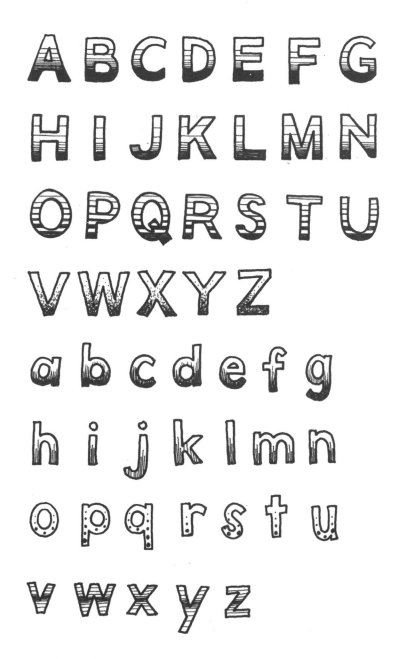

# 能夠輕易完成的剪影插圖

不擅長畫圖也沒問題！只要按照順序畫下去，就能完成這些剪影插圖。
試著在字旁邊加入一些插圖吧。

*Airplane*

畫出上下兩條不同傾斜度的線
就可完成機翼。

*High heels*

連接高跟鞋腳尖和腳跟的線
（著色的部分）要圓滑。

*Cutlery*

半邊半邊畫比較容易畫得均勻。

*Teacup*

用柔和的線畫出碟子。

# CHAPTER 2

## 藝術花體字的裝飾

單單手繪文字也可說是一種設計了，

再加上裝飾線與插圖等就會更加顯眼。

這章將為大家介紹能夠襯托藝術花體字的裝飾。

## 花草線條

將文字線延長的裝飾線或花草般的花紋都稱作「花草線條」。
加上花草線條，整體會顯得更加華麗。

### 普通的優雅字型

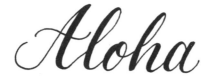

### 左側加上花草線條的文字

花草線條

在「Ａ」字母加上花草線條，讓左側更穩定。

### 左右側都加上花草線條

花草線條

花草線條

左右側都加上花草線條，整體會更穩定。

**花草線條的範本**　花草線條不管加在哪個字母上都不突兀。

## 加入花草線條的寫法

基本上花草線條是配合整個繪圖空間,最後才加上的。
要注意整體協調。

**Point**

- 字的粗細、線條流暢度、間隔等都一致的話,看起來更漂亮。
- 注意不要加入過多的花草線條,如果加過頭了,不只原本的字看不清楚,還會給人雜亂的印象。
- 覺得畫面看起來不協調時,請確認以下兩點:
- □ 花草線條和那個字體是否搭得起來?
- □ 空間看起來是均衡的嗎?

### 基本款

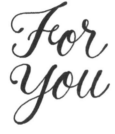

### 設計成正方形時

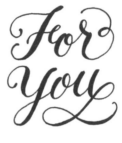

### 設計成圓形時

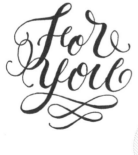

### 設計成長方形時

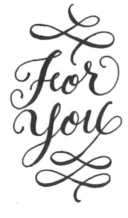

## 裝飾線

不僅呈現出華麗感，
也有讓文字配置更協調的效果。

# 帶狀裝飾

想要抓住別人的目光，把想吸引人的文字寫在帶狀物中間，會很有效果。
多是用緞帶結呈現。

## 基本緞帶結的畫法

1

畫兩條平行的曲線

2

畫直線。

3
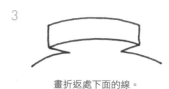
畫折返處下面的線。

4
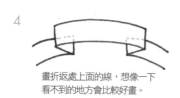
畫折返處上面的線，想像一下
看不到的地方會比較好畫。

5
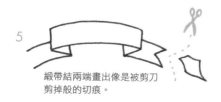
緞帶結兩端畫出像是被剪刀
剪掉般的切痕。

## 加上影子

**將緞帶結後面做成影子的畫法**

← 這部分塗黑

**看起來更立體的畫法**

○

← 畫出橫線
← 這部分畫直線。

△

這裡畫橫線的話，看起來就
和表面的橫線一樣，顯現不
出立體感。

## 寫字

HAND LETTERING

先寫字再畫帶狀裝飾。如果
先畫帶狀裝飾，字很容易超
出範圍。

48

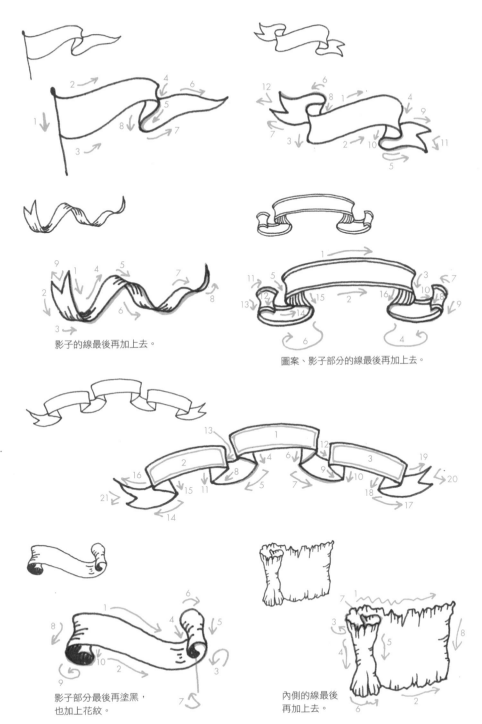

影子的線最後再加上去。

圖案、影子部分的線最後再加上去。

影子部分最後再塗黑，
也加上花紋。

內側的線最後
再加上去。

## 角落與外框

讓角落更穩固,打造出重點角落。
外框讓文字和插圖更加顯眼。

角落

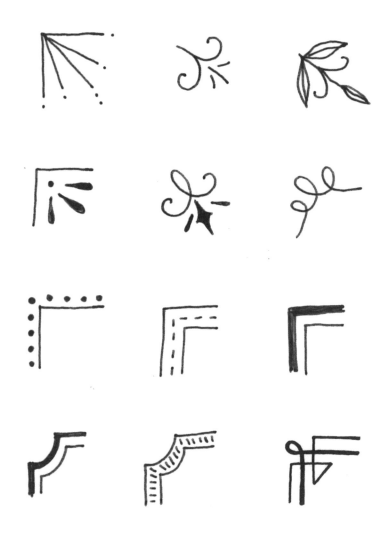

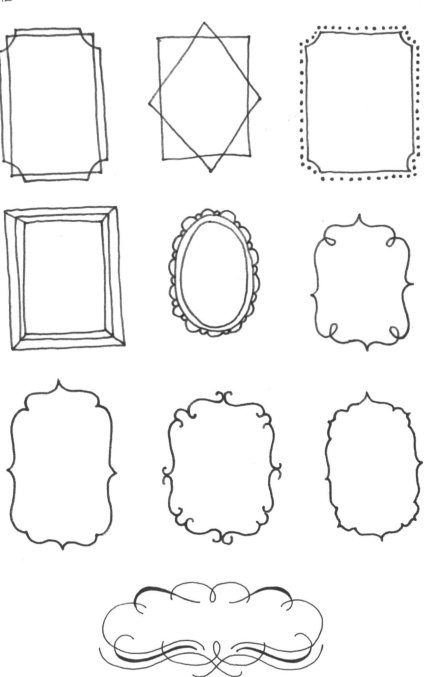

## 植物

光加上一朵花或一片葉子，就散發出生動的氛圍，也可展現出季節感。

花

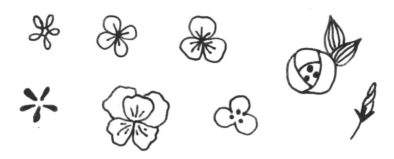

葉子

樹木的果實和水果

## 樹枝

1

畫兩條線交叉當作樹枝。

2

樹枝的前端描出葉子的輪廓。

3

補足所有葉子，在每片葉子上畫條中心線。

4

Finish !

樹枝交叉處打個結。

## 變化版

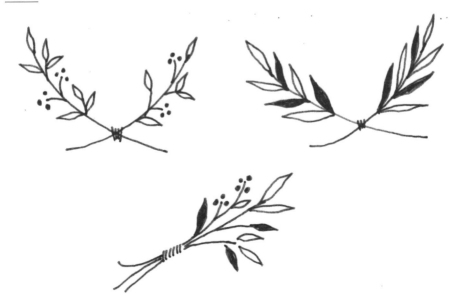

**53**

## 常用的詞語

把日常生活中常用到的詞語,用目前介紹過的字體和裝飾畫下來。

*Journal*

NEXT WEEK

*Hello*

TAKE *Free* !

L·O·V·E

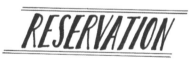

SALE

RESERVATION

Check it.

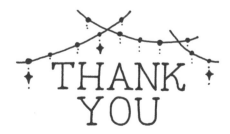

THANK YOU

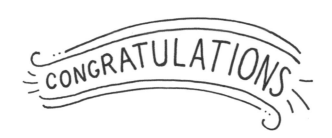

CONGRATULATIONS

OH yeah

FOLLOW ME

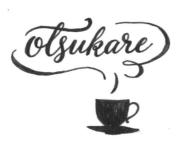

otsukare

WELCOME

LUNCH

Break time

MEMO

Bye bye

SUNDAY

MONDAY

*TUESDAY*

**WEDNESDAY**

# THURSDAY

*Friday*

*Saturday*

**TODAY**

*Tomorrow*

*January*

FEBRUARY

MARCH

*April*

**MAY** *June*

JULY *August*

SEPTEMBER

**OCTOBER**

*November*

DECEMBER

# CHAPTER 3

## 藝術花體字的版面設計

同一個詞語,使用不同的字體組合或配置,

給人的印象也不同。

這章要介紹的是藝術花體字的版面設計。

## 字體的使用方式

字體會左右成品給人的印象。
依照想傳達的意思和氛圍選擇字體吧。

NICE to meet YOU

**細體基本字型**

只使用細體基本字型的話，整體的印象很輕，看起
來比較俐落，容易閱讀。

Nice to meet you

**細體優雅字型**

這是只用細體優雅字型的範本，和左邊的字體一樣
是細體文字，不過給人的印象較成熟優雅。

NICE to meet YOU

**細體基本字型＋粗體經典字型**

為了強調 to meet，NICE 和 YOU 用細體文字寫，讓
meet 看起來更加強而有力。

nice to meet you

**細體優雅字型＋粗體優雅字型**

全部都是優雅字型，不過用較大較粗的字體強調
meet，人們的視線自然就會往 meet 看過去，整體
看起來比左邊的寫法柔和。

# NICE to meet YOU

**粗體經典字型**

全部都寫成粗體經典字型，給人的印象是穩定、好閱讀、俐落，因為是用粗體字體，視覺上看起來有力又冷酷。

# Nice to meet you

**粗體優雅字型＋細體優雅字型**

這是組合不同粗細的優雅字型的範例，兼具躍動節奏感與柔和感。

# NICE to meet YOU

**粗體經典字型＋細體優雅字型**

將to meet改成細體優雅字型可讓NICE和YOU看起來比較大，強調NICE和YOU。

# Nice to meet you

**粗體優雅字型＋粗體經典字型**

將to meet改成粗體經典字型。和全部都是優雅字型比起來，這樣比較沉穩，中間看起來也比較結實。

## 文字編排

即使是用同一個字體寫同一句話，文字編排不同也會給人不同的印象，
來看看幾種編排範例吧。

### 每排的長度一樣

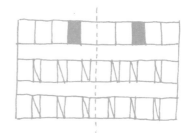

這個編排是三行的長度都一樣，第二行和第三行的字母和字母之間稍微空一點以調整長度，
看起來有整齊的美感。

### 文字漸漸變大

這種編排是愈往下字愈大，把想強調的 LETTERS 設計成最大。

### 文字傾斜

這種編排是把文字排成斜的。THE 和 OF 等字母少的字，在編排上容易加些變化和玩心，較有律動感。

### 加入彎曲度

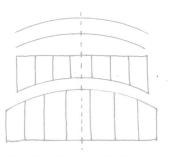

這是加入彎曲度的編排方式。加上彎曲度會出現一些空白處，若搭配設計加入一些插圖和裝飾，畫面會更協調。

### 集中在一個圓裡

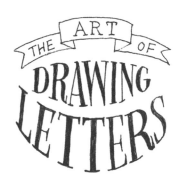

這個編排是把所有字集中在一個圓裡。處理這種有變化的編排時，使用緞帶等裝飾會較容易整合。

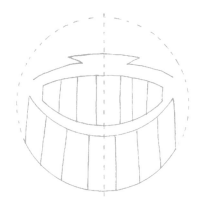

| Point 1 | Point 2 |
| --- | --- |
| 想加上傾斜或彎曲度時，<br>一開始先畫基準線會比較好寫。 | 如果沒確實順著基準線寫，<br>畫面會不均衡。 |

# 設計的結構

在此說明從寫字開始到加入裝飾完成一幅作品的流程，
以及構成作品的每個步驟的功能。

## 構成設計的流程

**1 決定哪個字是主角**
想想這個作品裡最想傳達什麼事。

**2 寫單字的草稿**
用鉛筆試寫哪個字要寫在哪裡，設計草稿（粗略配置）。

**3 確認草稿的整體印象**
確認整個草稿，稍微離遠一點看較能看出整體的構圖，也看得清楚空
白的部分。

**4 決定裝飾**
考慮空間和整體平衡，決定用什麼裝飾，畫草稿。

**5 決定字體，開始動筆**
步驟1決定的最想傳達的字用強有力的明顯字體，有同樣的單字出現
就用同樣的字體，決定好字體後，正式動筆寫。

**6 畫裝飾**
寫完文字後，畫些插圖或角落、邊框等裝飾。不過這裡的帶狀裝飾要
先畫好再寫裡面的字。

**7 看整體，做最後確認**
整個畫完了，稍微離開紙一段距離，看看整體的協調性，有不滿意的地
方就再加上裝飾或插圖等去修飾。

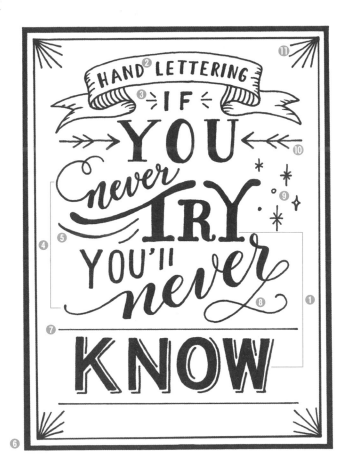

### ❶主角單字

最想要傳達的字是 TRY 和 KNOW，寫大一點，讓它更加顯眼。

### ❷帶狀裝飾（緞帶結）

帶狀裝飾裡寫入標題類的文字。文字雖小，不過因為有緞帶結框起來，還滿顯眼的。

### ❸線

畫在小字旁，用來強調。

### ❹字體

同一個單字用同一個字體，這樣才有統一感。

### ❺線（幾何學圖樣）

沿著上面的T畫出幾何學圖樣的線，呈現整體感。

### ❻外框

將整體統合在一起。

### ❼分隔線

將空間分隔開來，強調KNOW這個字。

### ❽花草線條

加上搭配字體的裝飾，填滿空白處讓畫面更協調。

### ❾插圖

如果整幅看起來還有一些空白處的話，就畫插圖進去，畫上插圖也有平衡左邊重量的效果。

### ❿畫線（箭頭）

把大家的視線誘導到單字上。

### ⓫角落

裝飾四個角落，讓整體有凝聚效果。

# 從「y」開始畫就能完成玫瑰

玫瑰的花瓣重疊，故不好畫，在此介紹一個簡單就畫得出來的方法，即在字母「y」補線上去即可。

1

寫小寫字母y。

2

在y的v上面畫座山。

3

左側畫個花瓣。

4

右側畫出內摺的花瓣。

5

左側畫大片花瓣。

6

在上下畫花瓣。

7

Finish !

右側再畫片大片花瓣就完成了。

變化版

外側再補一些花瓣，就變成華麗的玫瑰了。

花瓣畫成圓形，就會變成可愛的玫瑰。

# CHAPTER 4

## 四位設計師的創意筆記本

這章介紹提供本書作品的四位設計師的私人筆記本。

有筆記本的封面，也有隨手畫出的塗鴉、獨創的文字、

行程表……讓我們前往充滿獨創色彩的世界吧。

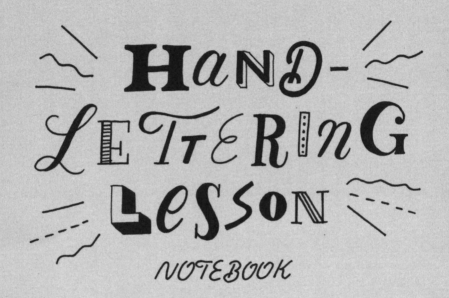

# HAND-LETTERING LESSON

NOTEBOOK

ecribre
Ichika

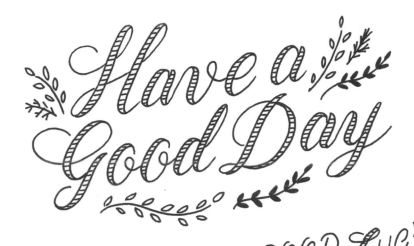

Have a Good Day

GOOD LUCK!

LIFE IS GOOD!

IT'S OK

FOREVER

AWESOME. Moment

A B C D E F
G H I J K L
M N O P Q R
S T U V W
X Y Z

a b c d e f g h i
j k l m n o p q s
s t u v w x y z

0 1 2 3 4 5 6 7 8 9

**Point** 這是和 p28 的優雅字型相似的設計，粗線部分畫上橫線，做出不同花樣。看起來似乎不好畫，其實沒那麼難。

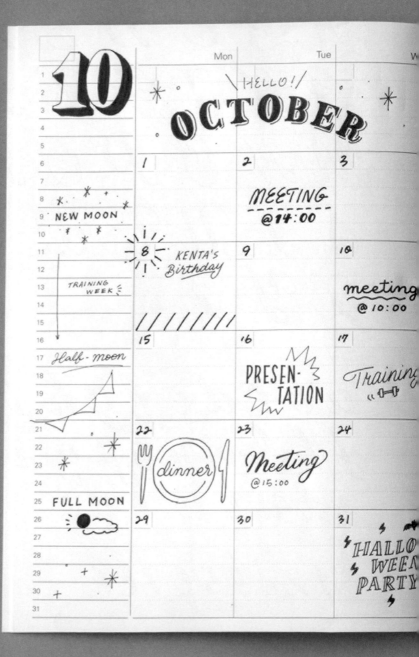

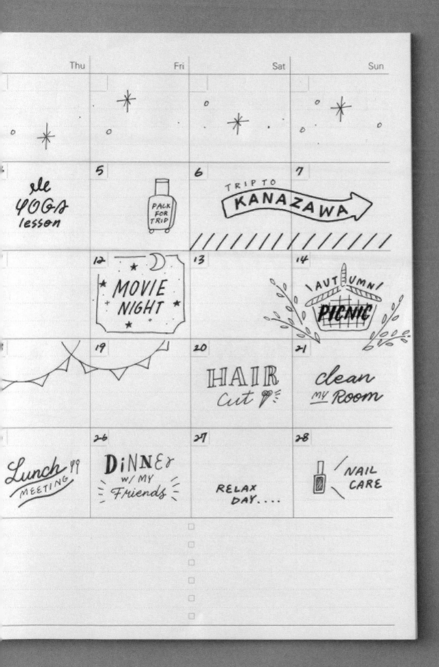

Memories Happy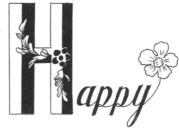

Just MARRIED

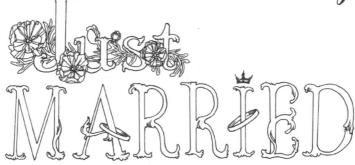

Best Wishes

LOVE party

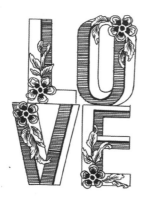

73

ABCDEFGHI
JKLMNOPQR
STUVWXYZ
abcdefghi
jklmnopqr
stuvwxyz
0123456789

Point 這是揮灑花草的華麗字體。寫出鏤空字型後,補上花和草,畫條中心線,把右側
(橫線的話就畫在下面)塗黑做出影子。

ABCDEFGHI
JKLMNOPQR
STUVWXYZ

abcdefghi
jklmnopqr
stuvwxyz

0123456789

**Point** 這是p22的經典字型的變化版。在每筆的邊緣加些玩心，字母的粗細均一的話，
看起來有點無趣，故用不同粗細做點變化。

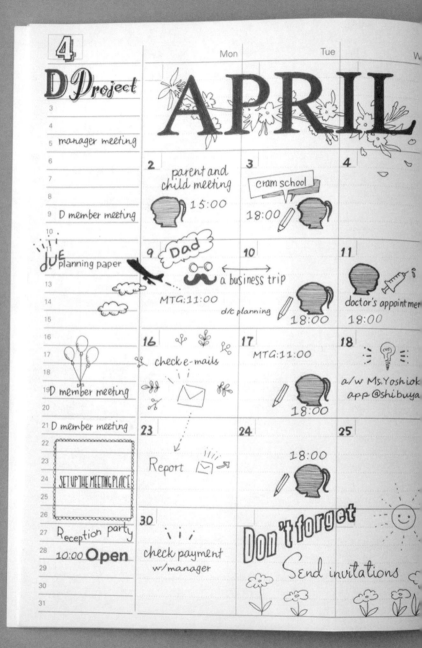

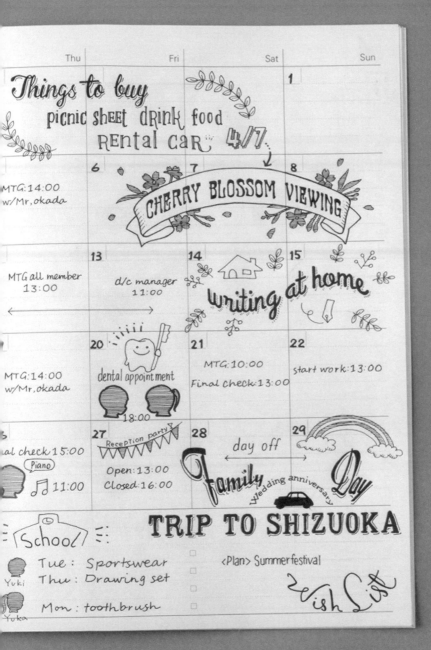

**Point** 新年度開始的月份，為了提高士氣，以華麗的字體為主。為了一眼就能看到小孩的預定行程，用插圖表現，這樣很明顯。

ABCDEFG
HIJKLMNO
PQRSTUV
WXYZ

abcdefghij
klmnopqr
stuvwxyz
0123456789

Point 這是 p30 鏤空字型的變化版。要領是看起來不造作,為了讓成果看起來有木紋的感覺,隨意畫入橫線。

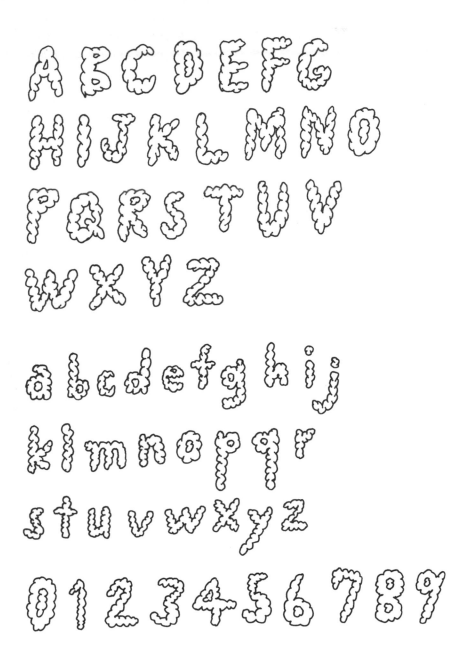

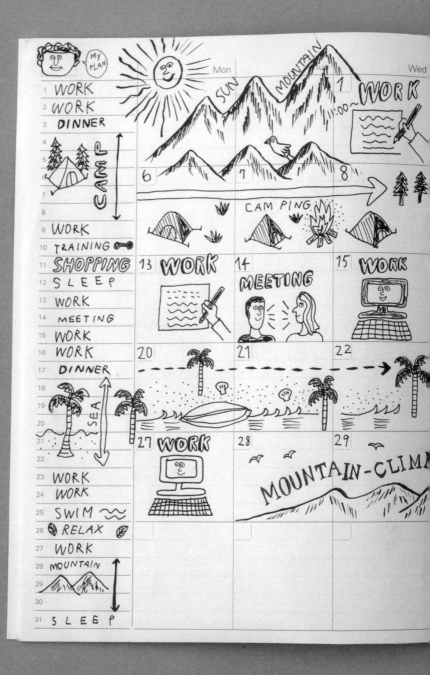

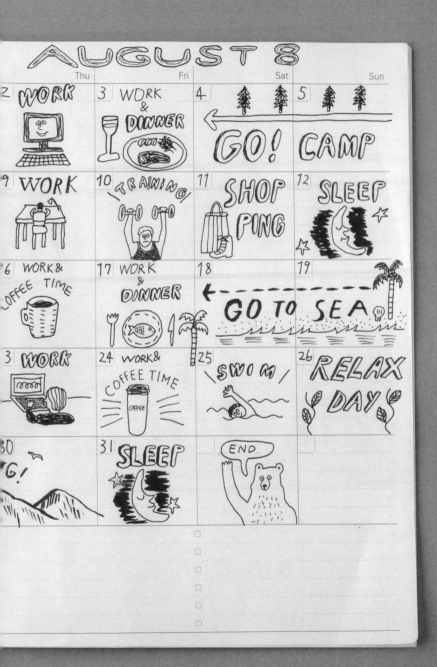

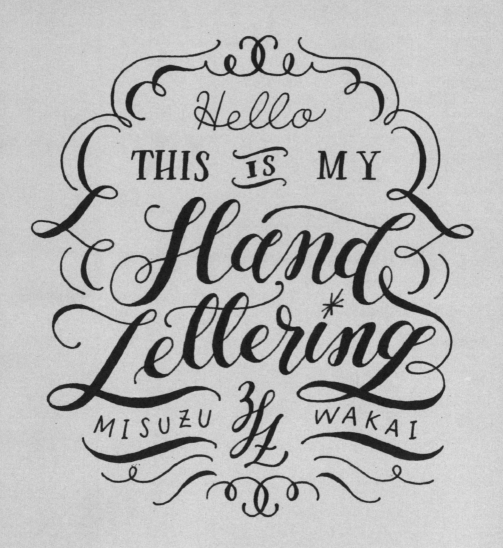

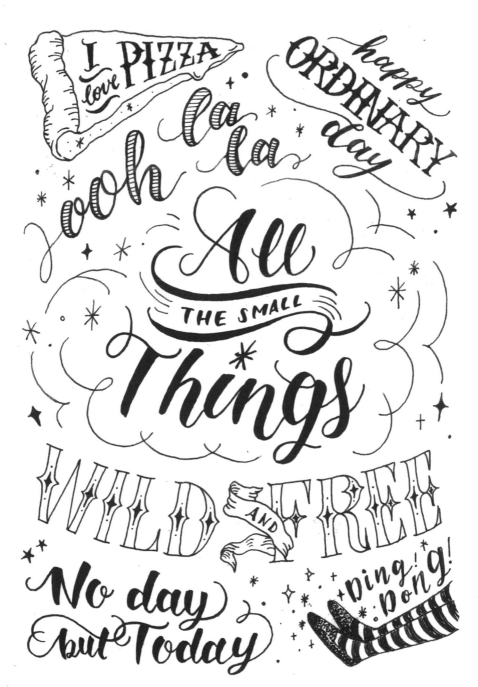

ABCDEFG
HIJKLMNO
PQRSTUV
WXYZ

abcdefghijk
lmnopqrstu
vwxyz

0123456789

Point 每個字中間加上去的鑽石樣裝飾。若用細字筆把鑽石的角畫銳利一點，成果看起來會像是在閃閃發光。

ABCDEFG
HIJKLMNO
PQRSTUV
WXYZ

abcdefghijk
lmnopqrstu
vwxyz

0123456789

| Point | 使用自來水筆，縱向的線畫粗一點並稍微彎曲，給人強烈印象。按壓筆尖，畫出粗線，細線則是輕輕滑過似地畫出來。 |

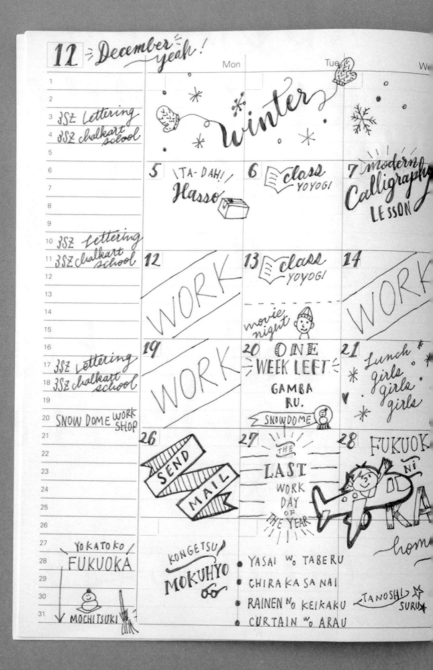

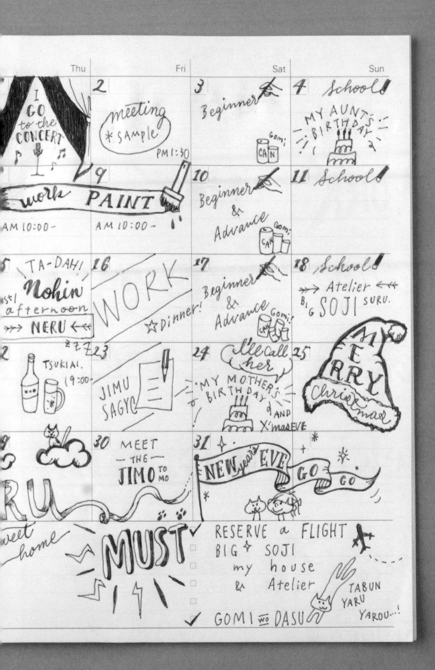

## 可寫在記事本上的詞組

每天看的記事本裡若充滿開心的藝術花體字，心情也會變
好。這裡蒐集了一些代表工作日和休假日行程的詞組，可寫
在記事本裡。

WoRK

Gym

Daily

Concerts

Weekly

CINEMA

Vacation

DATE

DINNER

CAMP

# CHAPTER **5**

## 季節活動專欄

這章介紹可用於各季節活動的藝術花體字，

從元旦到12月的耶誕節都有。

有了手繪文字和插圖，

活動將會變得更開心。

# New Year

新年祝賀語

收到手寫的賀年卡會很開心吧，也在年初送上幸福
的祝福吧。亦可寫在自己的記事本上為自己打氣！

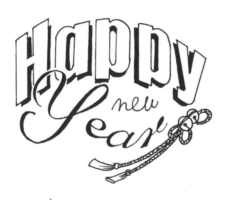

寫完文字後，加上躍
動的裝飾線，表現出
祝福的心情。

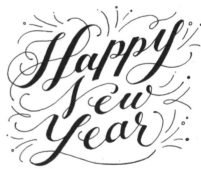

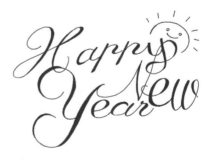

先寫 year、new，然後畫兩條彎
曲的基準線，在兩條線當中擺入
Happy，鈴鐺最後再畫。

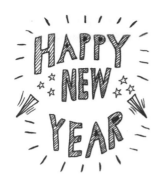

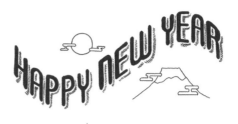

畫出波浪狀的基準線，順著線寫
字，再加上細線當影子。

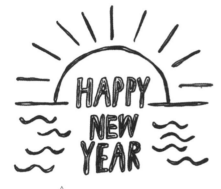

想像新年第一道曙光，字寫完後，
按照順序畫出太陽、海洋。

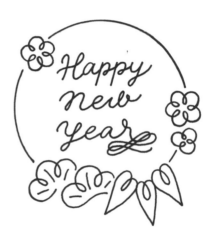

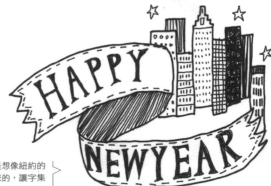

這個插圖是想像紐約的
夜景畫出來的，讓字集
中在緞帶裡。

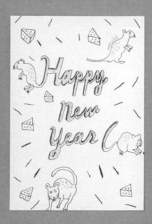

鼠

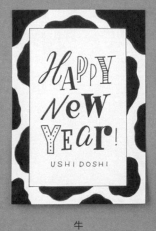

牛

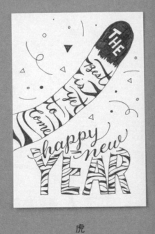

虎

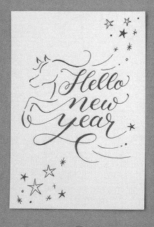

馬

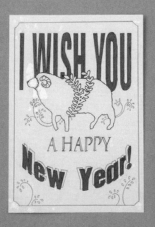

羊

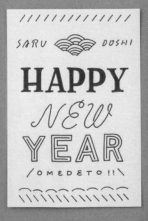

猴

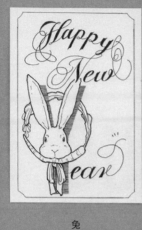

兔

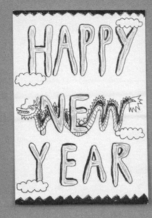

龍

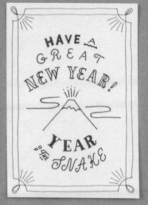

蛇

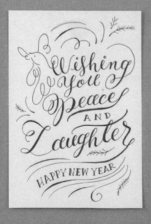

雞

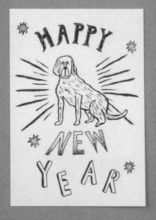

狗

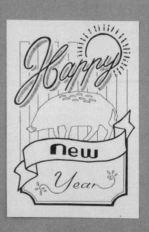

豬

# Valentine's Day

將藝術花體字附在巧克力上一併送出。手繪的
文字肯定會把「我超喜歡你」的心意確實傳到
對方心坎裡。

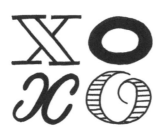

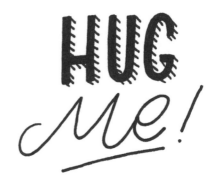

每個字寫在四個同樣大小的
四角形裡，一剛開始先把空
間分隔成四格再寫。

上下畫出基準線，
邊看整體的平衡邊
改變字體和大小。

96

YOU ARE MY LOVE

HAPPY VALENTINE'S DAY

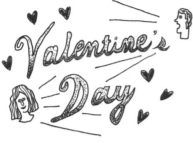

每個字都做出不同變化，呈現歡樂氛圍，要領是刻意打破平衡感。

先寫文字再畫插圖，在鏤空字型（p30）裡用點點表現出漸層。

HAPPY Valentine's Day

Kisses and 1dugs

Be MINE

Happy Valentine's Day

YOU MAKE MY Heart SMILE

先決定各部分的配置，畫出基準線，接著確實順著基準線寫字。

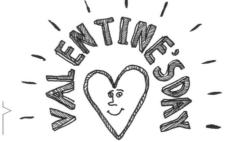

畫出拱橋狀的基準線，把字寫進去，之後在拱橋內畫一個心型插圖。

# Mother's Day, Father's Day

母親節、父親節

不好意思當著父母親的面表達的感謝之意，
就用藝術花體字表現吧。

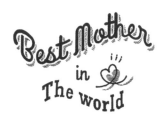

不一致的彎曲表露玩心。

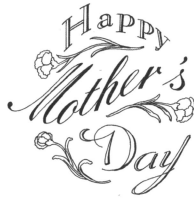

按照順序寫出 you、Mom、Thank，
最後延長 Mo 和 T 的影子，畫出媽媽
和小孩手牽手的插圖。

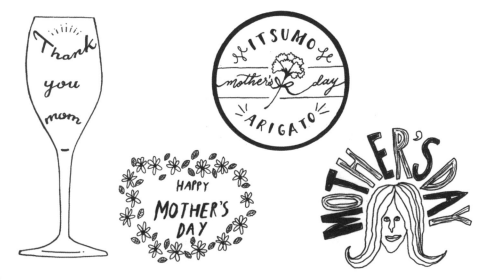

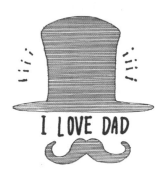

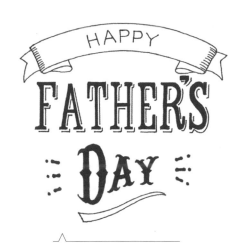

先畫帶狀裝飾，之後再從 HAPPY 開始由上至下把所有字寫出來，所有字的長度都不超過帶狀裝飾的長度，看起來較集中。

在想強調的 FATHER 上加影子，並讓上面的字自由飄逸。

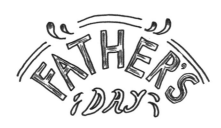

**99**

# Halloween

萬聖節

萬聖節是個大人小孩都能一起開心度過的節日。
也讓文字變裝,送出獨特的祝福吧。

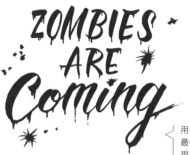

用自來水筆寫出文字後,
最後畫滴下來的水漬,呈
現出恐怖感。

這個字可用在鬼出現時的台詞
上,代表「嚇!」、「哇!」的
意思,線條的落筆處和起筆處
畫圈圈。

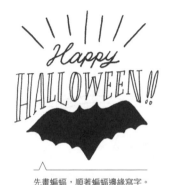

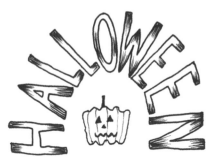

在鏤空字型(p30)上做出漸層,
注意南瓜不要畫得太可愛。

先畫蝙蝠,順著蝙蝠邊緣寫字。

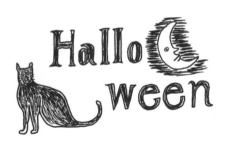

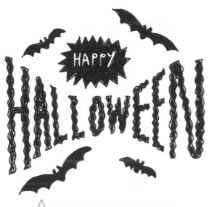

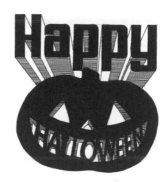

想讓 HALLOWEEN 上面呈現山谷狀，
下面呈現山形。先畫基準線，再寫字。

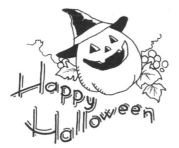

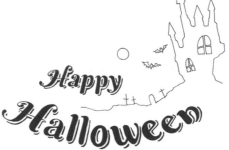

為了強調文字，插圖只簡單畫
出輪廓線就好。

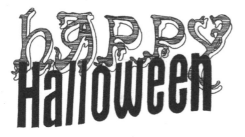

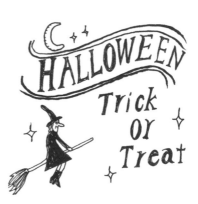

101

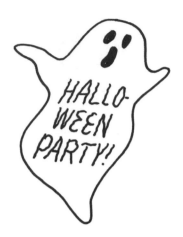

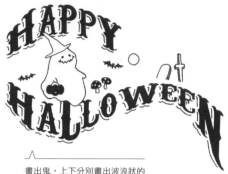

畫出鬼，上下分別畫出波浪狀的
基準線，配置好後，在裡面寫進
文字，最後再補一些小插圖。

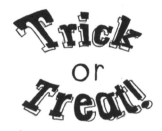

畫影子時，不一定要畫在同一側。Trick 和
Treat! 的影子畫在左右不同側，做些變化。

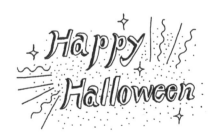

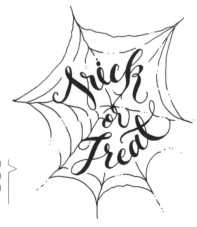

最先畫蜘蛛網最外圍的
線，把字寫在七角型的
外框裡，再把蜘蛛網的
線補齊。

HAPPY HALLOWEEN

先用基本字型（p18）寫HAPPY HALLOWEEN
當作草稿，然後把每個字都畫成骨頭狀。

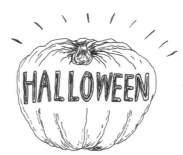

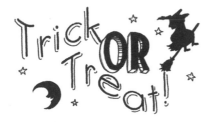

變化一下文字，或改一下字體，
如此即使字和字之間沒有空格，
也不難辨識。

HAPPY
HALLOWEEN!

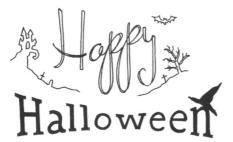

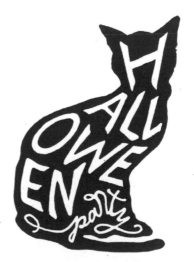

畫出貓的剪影，配合
那個剪影把彎曲的字
寫進去。

103

# Christmas

為耶誕夜增添色彩的特別藝術花體字，用途
很廣，可以畫在卡片上送人、附在禮物上、
畫在紙杯上等等。

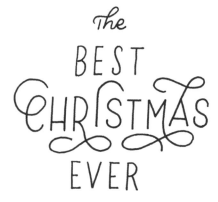

為了呈現出律動感，
在考慮配置時先畫出
波浪狀的基準線。

要領是在寫時要隨時注意中心
線，每個詞彙都換字體，最後
加上一些插圖讓整體看起來像
是一棵耶誕樹。

104

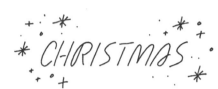

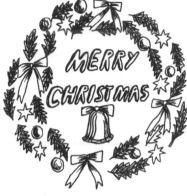

用圓規畫外圈，畫上葉子和蝴蝶結，
就變成漂亮的圓形花圈。

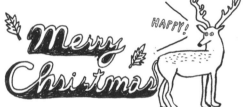

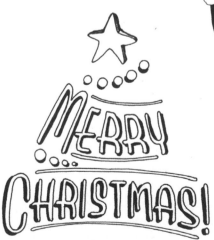

在MERRY右側與CHRISTMAS!左側
加上影子，故意做出不對稱感。

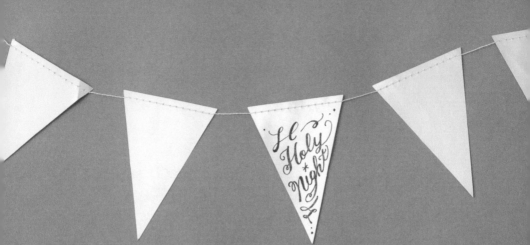

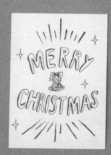

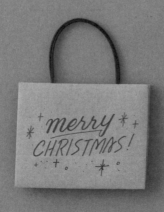

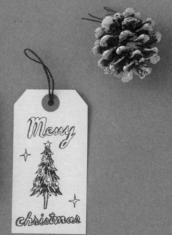

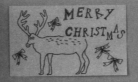

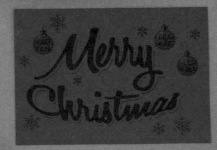

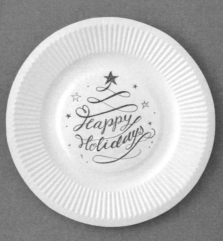

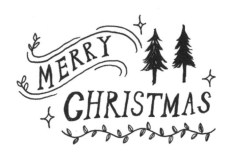

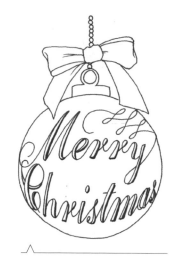

畫裝飾品，注意字不要寫得太難辨識，
盡量寫得簡單點，加上影子，完成既高
雅又可抓住人目光的字體。

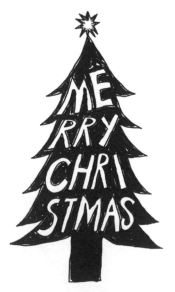

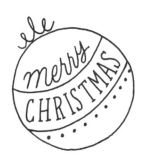

畫耶誕樹的插圖，裡面畫鏤空字型（p30），
最後把字周圍都塗黑，留下一些沒塗均勻的
筆跡，才有味道。

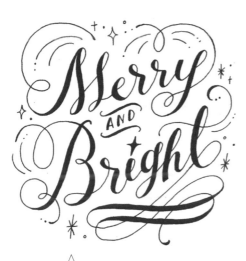

畫上花草線條（p44）展現
華麗氛圍，最後在周圍補上
閃亮亮的插圖。

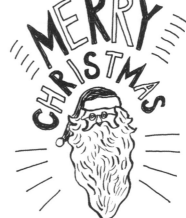

先畫外框，在外框裡順著外框的
形狀畫出基準線，順著基準線寫
鏤空字型（p30），加上影子，
字外面的空間用細線補滿。

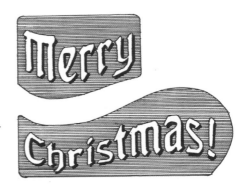

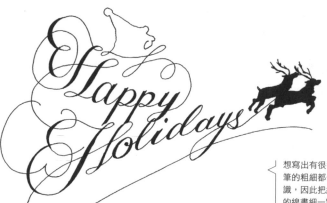

想寫出有很多曲線的典雅文字時，每筆的粗細都一樣的話，既單調又難辨識，因此把縱向的線畫粗一點，橫向的線畫細一點，做出區別。

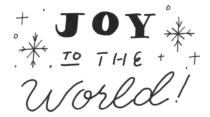

以緞帶為創意，將飄然的優雅字型（p26）按照筆順描繪下去。

# CHAPTER 6

## 生活大事

人生重大紀念日有結婚和生小孩，
還有大家每年都會遇到一次的生日。
這章將要介紹各種可用於祝賀和報喜上
的幸福藝術花體字。

# Birthday

生日

一年一度的生日，用誠心誠意畫出的手繪藝術卡
片祝賀，應該比豪華的禮物更能讓人留下印象。

為了看起來輕盈一點，
影子不要塗滿，用細線
稍微畫出來就好。

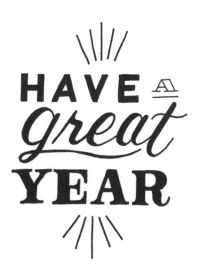

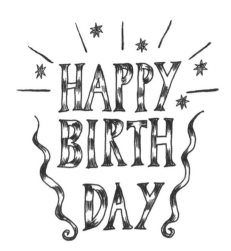

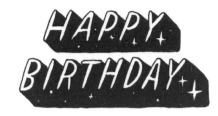

從英文字母的邊角往右斜下方
畫線，連成四角形，塗黑，注
意斜線全部都要平行。

畫出橢圓形的基準線，
字寫在裡面，空白處畫
花和樹葉填滿。

113

字寫好後，在周邊畫些花草圈起來，
花草線條（p44）上也補一些葉子，
讓整體感覺一致。

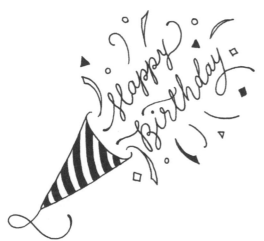

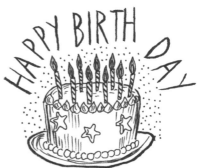

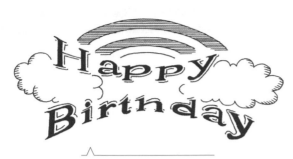

影子畫在 Happy 的下面、Birthday 的
上面，這個設計感覺像是這兩個詞
彙互相牽引。

yeah!

open

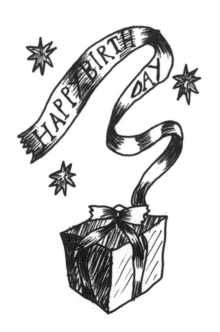

HAPPY BIRTHDAY

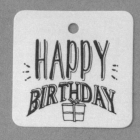

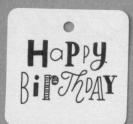

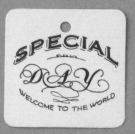

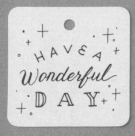

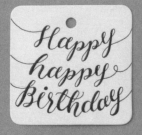

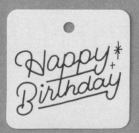

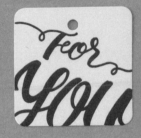

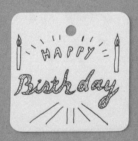

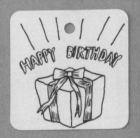

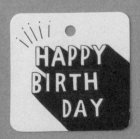

# Wedding

結婚

畫出高雅又輕鬆的婚禮用藝術花體字，
送上自己最真誠的祝福吧。

*Thank you FOR Coming*

先畫幾條由左下往右斜上方延伸
出去的基準線後再寫字，Thank
you 和 Coming 呈現平行狀看起來
比較美觀。

SAVE THE DATE

THE BIG DAY !

BEST - day - EVER

先畫插圖，注重輕鬆氛
圍，各字母的方向故意
不一致。

HAPPY WEDDING

HAPPY WEDDING

Welcome TO OUR WEDDING !

每個字母都換不同的字體，每個字母
的高度都和旁邊的不同，畫時要隨時
注意整體平衡。

Welcome TO OUR Wedding

優雅字型（p26）加上鑽石樣的
裝飾，呈現出古典氛圍。

HAPPY WEDDING

Welcome TO OUR WEDDING

HAPPY WEDDING

**119**

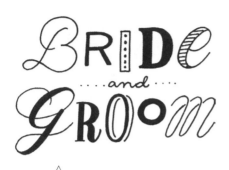

每個字母都用不同字體寫，有的加上影子，有的寫粗一點，寫時要隨時注意整體均衡。

I do!

不要把整個鏤空的字都塗滿，隨意留些空白看起來比較立體。

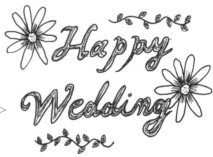

意思是「永浴愛河」，設計成標語狀，也可當作整個畫面的重點設計。

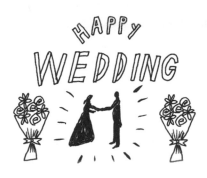

EAT, drink, and BE MARRIED!

每個詞彙換不同的字體寫。因為
使用了各種字體，更要注意讓文
字底邊保持在一條線上。

mr & mrs

Just Married

Just married

植物的插圖畫成一圈圓形，正中央各
畫出上下兩條斜斜的基準線，寫上
Just married。

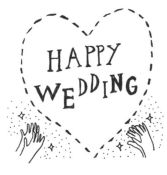

HAPPY WEDDING

**121**

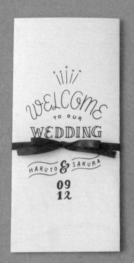

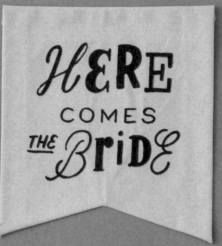

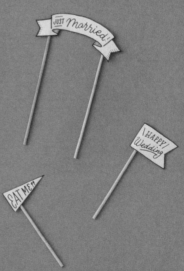

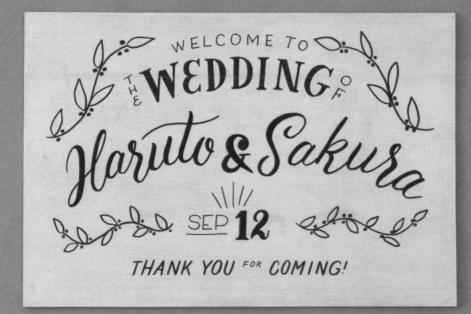

# Birth

Hello baby！向別人祝賀新生命誕生或和別人
分享新生命誕生的喜悦。用藝術花體字把名字
寫在板子上留作紀念也是一種創意。

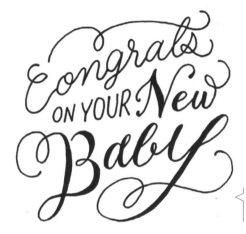

為了讓整體看起來像是圈在一個四方
形的空間裡，在空白處畫上花草線條
（p44）讓整體看起來更均衡。

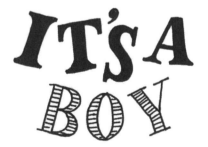

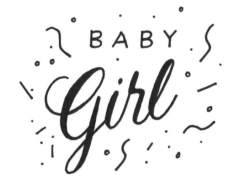

先寫girl再寫BABY，在文字周邊加飾
時要邊注意整體平衡感。

HELLO NEW BABY

HELLO BABY

HELLO 都是大寫字母，不過加入一點
玩心，第二個L寫小一點。

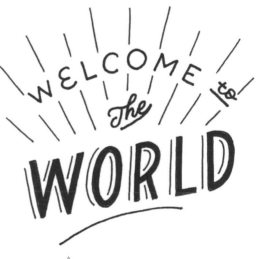

配合每個字畫出彎曲的和斜斜的基
準線，再配合線畫上文字，最後邊
看整體協調性邊補上裝飾線。

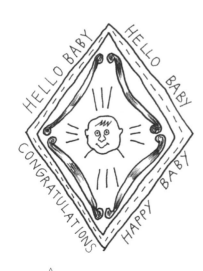

先畫菱形的外框，不用畫得很直，
隨意一點也沒關係，文字刻意寫簡
單一點。

# Mom Dad

用自來水筆瀟灑隨意地寫出
對新手爸媽的祝賀。

*congrats!*

THANK YOU FOR COMING INTO MY LIFE.

*Love*

LOVE
THESE
*moments*

*Congratulations*
ON YOUR
NEW BABY

畫拱橋狀的基準線後再寫文字。注
意中心線不要偏移，才能完成畫面
協調的作品。

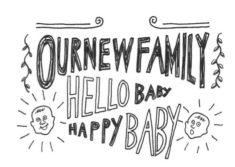

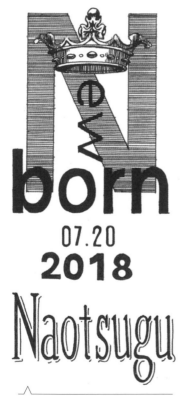

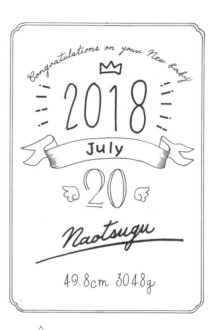

用尺畫入細線的字母視覺衝擊力很強，很
適合用來強調名字的第一個字（N）。因
用了許多不同字體、插圖、數字等要素，
要更注意整個畫面的協調性。

寫在框框裡，即使用了很多不同字體的
數字，看起來也不會太雜亂。名字寫得
比日期大也可以。

作家

**若井美鈴**　Misuzu Wakai
以3sz chalkart的名字活躍於店鋪內部裝潢和製作招牌、黑板藝術字、婚禮迎賓板、廣告插畫等領域。也在東京自由之丘開課，傳授用粉蠟筆繪作黑板藝術字。和別人合著《手描きイラスト＆タイポ素材集》（SBクリエイティブ）。為本書提供了季節活動、生活大事以及CHAPTER1～3的作品。

Instagram：@chalkart3sz
HP：https://chalkart3sz.wixsite.com/home

**ecribre／Ichika**
以「為你做出全世界獨一無二的物品」為概念，製作婚禮小物和賀卡等客製化的手繪物品。除此之外也廣泛活躍於壁畫和招牌製作、插畫等各領域。2017年參加手繪藝術家舉辦的展覽會「HAND-WRITTEN SHOWCASE」。為本書提供了季節活動、生活大事以及p2～7的作品。

Instagram：@ecribre_1

**竹田匡志**　Masashi Takeda
活躍於雜誌、書籍、服飾等領域的插畫家，本書收錄很多他的人物插圖作品。

Instagram：@masashitakeda
HP：http://masashi-takeda.blogspot.com/

**河野真弓**　Mayumi Kawano
是位黑板藝術字的專家，負責咖啡店和餐廳等各種店鋪、婚禮、禮物、活動等藝術看板製作與指導。也製作橡皮擦印章。為本書提供了許多在獨創文字上加上纖細花草的精緻作品。

Instagram：@mayuka1002
HP：http://mayumihandworks.main.jp

STAFF
設計　　　　高橋克治（eats & crafts）
攝影　　　　宗野步
製作・編集　土田由佳
企劃・編集　市川綾子
　　　　　　（朝日新聞出版　生活・文化編集部）

PEN IPPON DE EGAKU ART MOJI HAND LETTERING
Copyright © 2018 Asahi Shimbun Publications Inc.
All rights reserved.
Originally published in Japan
by Asahi Shimbun Publications Inc.,
Chinese ( in traditional character only )
translation rights arranged with
Asahi Shimbun Publications Inc.
through CREEK & RIVER Co., Ltd.

出　　　版／楓書坊文化出版社
地　　　址／新北市板橋區信義路163巷3號10樓
郵 政 劃 撥／19907596 楓書坊文化出版社
網　　　址／www.maplebook.com.tw
電　　　話／02-2957-6096
傳　　　真／02-2957-6435
翻　　　譯／林佳翰
責 任 編 輯／王綺
內 文 排 版／楊亞容
港 澳 經 銷／泛華發行代理有限公司
定　　　價／320元
出 版 日 期／2020年2月

國家圖書館出版品預行編目資料

一枝筆搞定的藝術花體字／朝日新聞編輯部；林佳翰譯. -- 初版. -- 新北市：楓書坊文化, 2020.02　面；　公分

ISBN 978-986-377-537-9（平裝）

1. 書法　2. 美術字　3. 英語

942.27　　　　　　　　108015444

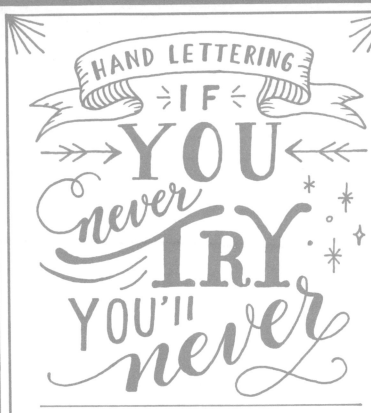

# 從描寫開始！
# 附錄描繪練習

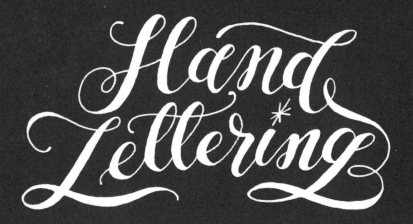

用好寫的筆開始描寫看看，
試著掌握訣竅！

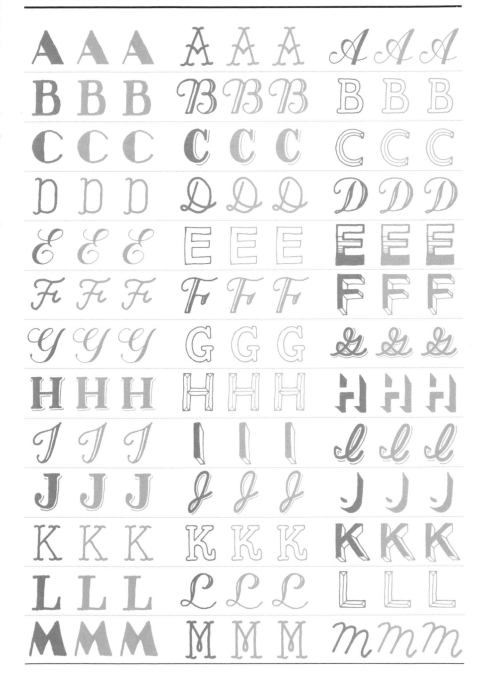

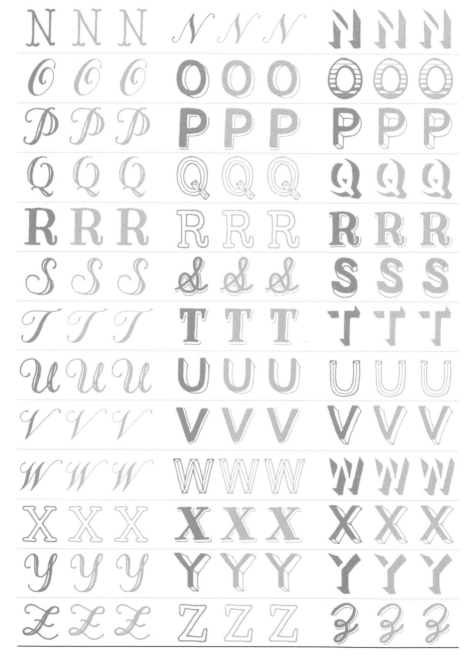

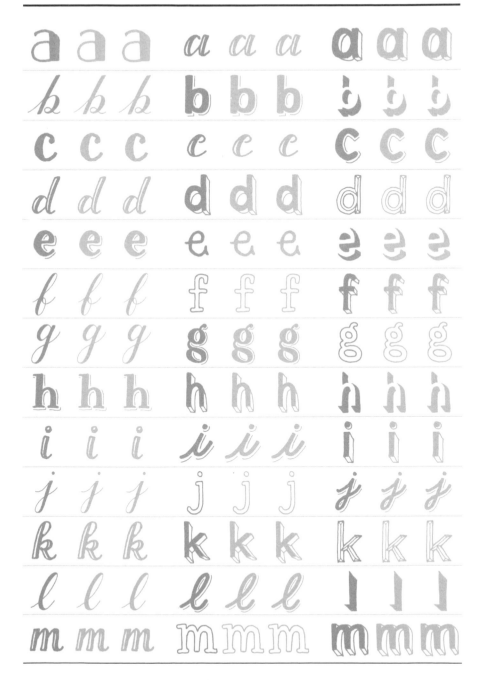

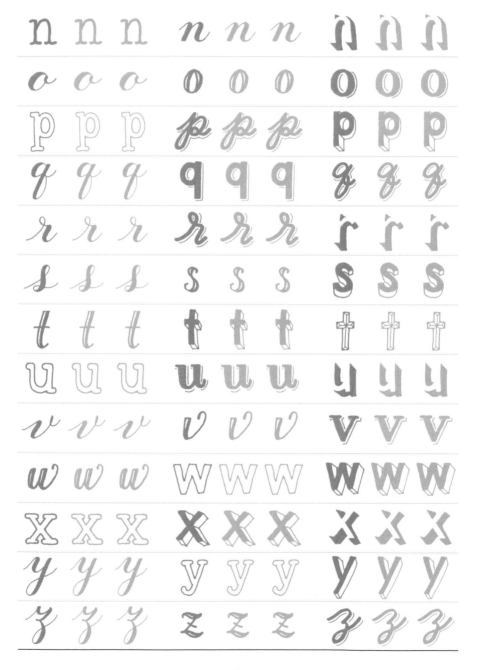

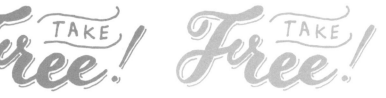

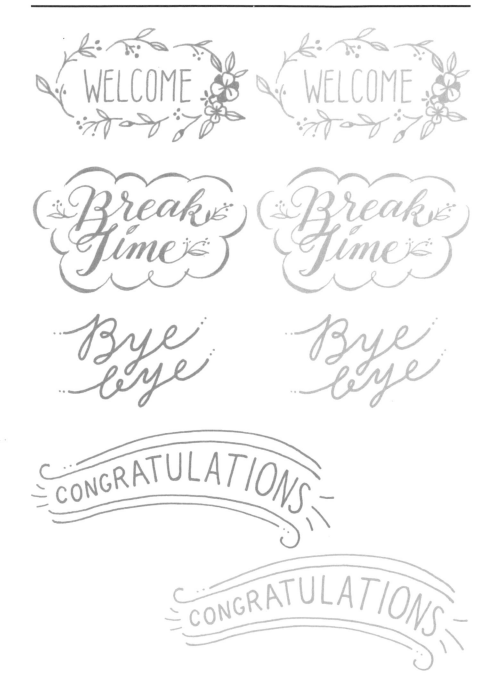

SUNDAY SUNDAY

MONDAY MONDAY

TUESDAY TUESDAY

WEDNESDAY WEDNESDAY

THURSDAY THURSDAY

Friday Friday

Saturday Saturday

TODAY TODAY

Tomorrow Tomorrow

January

FEBRUARY

MARCH

April

**MAY**

June

JULY

August

SEPTEMBER

OCTOBER

November

DECEMBER

January

FEBRUARY

MARCH

April

**MAY**

June

JULY

August

SEPTEMBER

OCTOBER

November

DECEMBER

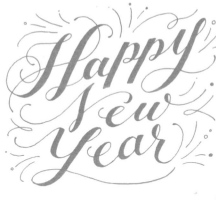

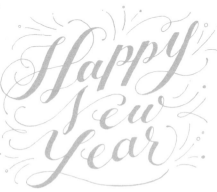

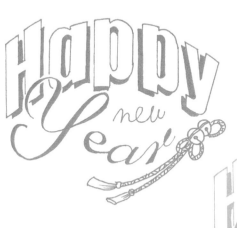

Happy New Year

Happy New Year

Happy new year

Happy new year

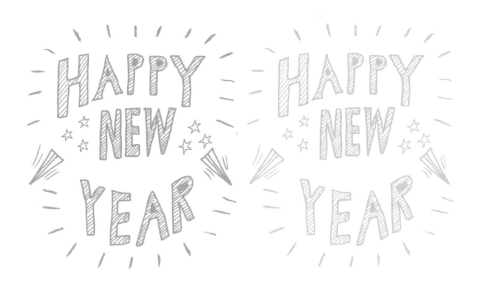

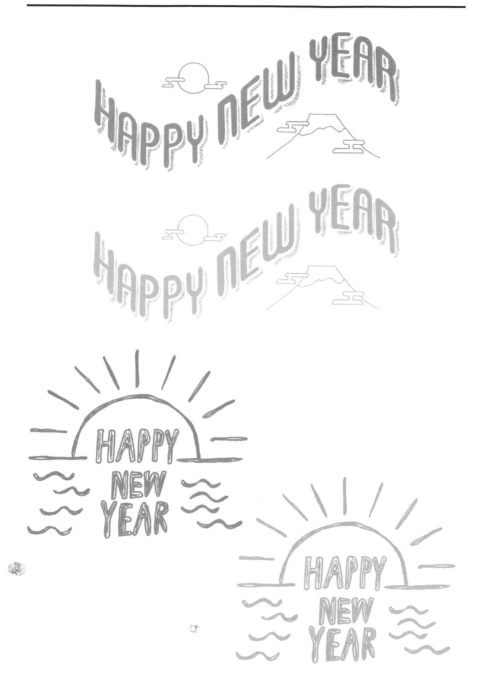

VALENTINE VALENTINE

Happy Valentine's Day

Happy Valentine's Day

Be MINE

Be MINE

I ALWAYS LOVE YOU!

I ALWAYS LOVE YOU!

BE MY
VALENTINE

BE MY
VALENTINE

HAPPY
Valentine's Day

HAPPY
Valentine's Day

YOU MAKE MY
Heart
SMILE

YOU MAKE MY
Heart
SMILE

15

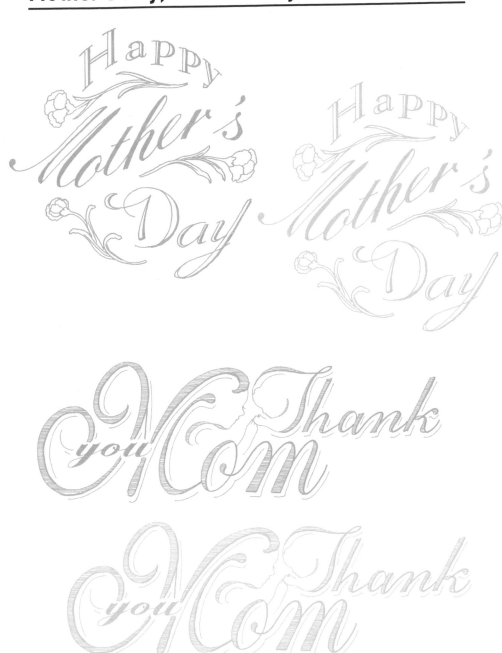

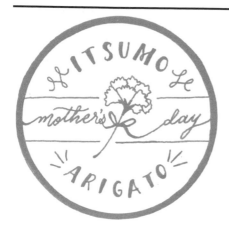

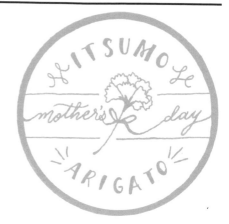

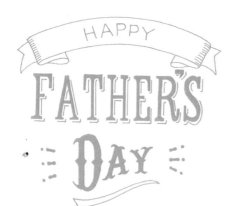

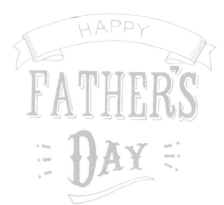

HALLO WEEN

HALLO WEEN

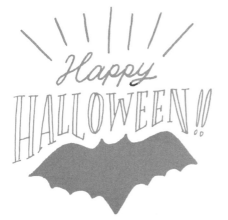

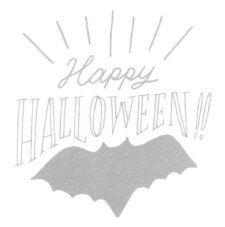

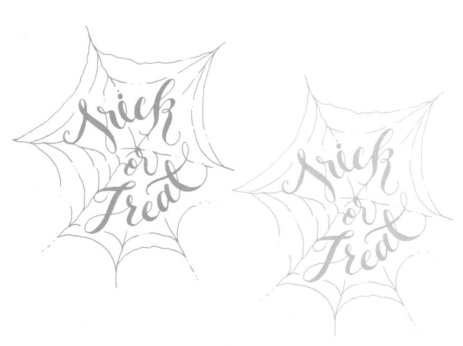

The
BEST
CHRISTMAS
EVER

The
BEST
CHRISTMAS
EVER

We
wish
you
A very
merry
Christmas

We
wish
you
A very
merry
Christmas

JOYFUL JOYFUL

HOHOHO

HOHOHO

Happy
Holidays

Happy
Holidays

HAPPY
HOLIDAYS

HAPPY
HOLIDAYS

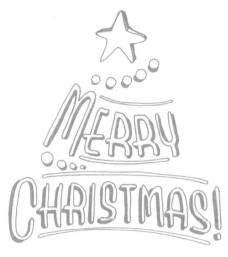

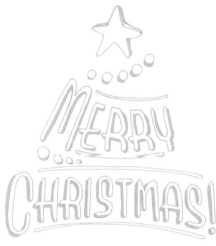

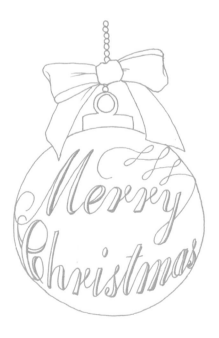

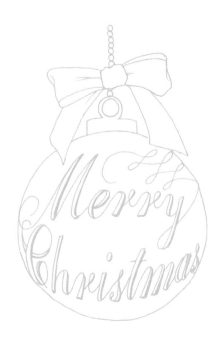

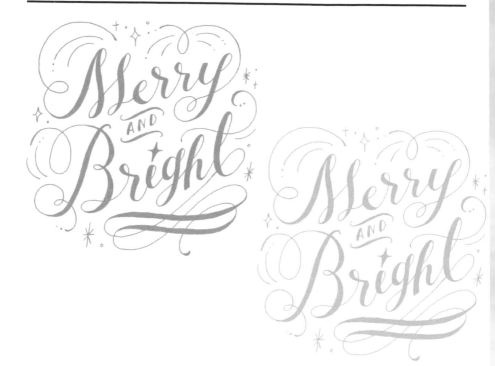

*HAPPY*
*Birthday*

*HAPPY*
*Birthday*

HAVE A
*great*
YEAR

HAVE A
*great*
YEAR

*Omedeto!*

*Omedeto!*

open

open

It's Your Day!

It's Your Day!

happy
Birthday

happy
Birthday

Happy
Birthday

Happy
Birthday

Welcome TO OUR Wedding

Welcome TO OUR Wedding

Just Married

Just Married

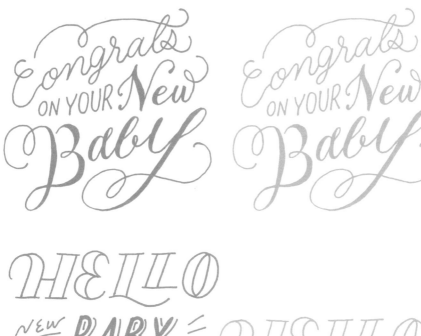

IT'S A
BOY

IT'S A
BOY

BABY
Girl

BABY
Girl

Congratulations
ON YOUR
NEW BABY

Congratulations
ON YOUR
NEW BABY